以金剛般若波羅蜜經

다길
김경호

〈일러두기〉

텍스트 작품 감지금니<금강반야바라밀경>은 재조대장경(해인사 팔만대장경)의 <금강반야바라밀경>을 저본으로 하고 최 우(崔 瑀) 발원의 대자(大字) <금강반야바라밀경>을 참조하여 제작되었습니다.

저본인 재조대장경 <금강반야바라밀경> 인쇄본을 이 책의 후반부에 부록으로 모두 수록함으로써 연구자가 참고할 수 있도록 하였습니다.

최 우(崔 瑀) 발원으로 고려 고종24년(1237) 제작된 대자(大字) <금강반야바라밀경> 발원문과 권수제, 권미제, 사성기 부분을 수록하였습니다.(p.46)

텍스트 작품 감지금니<금강반야바라밀경>의 구성과 크기는 다음과 같습니다.

전체 30.0cm / 938.0cm
절첩장 (총 84절면)
각 절면 30.0 / 10.9cm (20.0 / 10.9cm)·
앞표지 30.3/ 11.2cm (30.0 / 10.8cm)
사성기 장엄난 1절면 (20.0 / 8.9cm)
신장도 3절면 (20.1 / 25.3cm)
변상도 4절면 (20.2 / 43.6cm)
계청·발원문 6절면 (20.0 / 65.4cm)
경문 66절면 (20.0 / 587.4cm)
천두 5.5cm, 천지간 20.0cm, 지각 4.6cm
사성기 4절면 (20.0 / 43.6cm)
뒤표지 30.3 / 11.2cm (30.0 / 10.8cm)
　※ () 안의 숫자는 바깥 여백을 제외한 실제 크기임
　※ 사성기 장엄난·신장도·변상도는 추후 제작 예정

수보리여, 어떤 선남자·선여인이 아침에 항하수의 모래알처럼 많은 몸으로 보시하고, 낮에도 역시 항하수의 모래알처럼 많은 몸으로 보시하고, 저녁에도 역시 항하수의 모래알처럼 많은 몸을 보시한다고 하자. 이같이 한량없는 백천만억 겁 동안 보시할지라도, 어떤 사람 하나가 이 경전을 보고 믿는 마음으로 거스르지 않으면, 이 복덕이 앞서 말한 사람의 복덕보다 나을 것이니라. 하물며 이 경을 사경하고, 수지독송하고, 다른 사람을 위해 일러주는 사람에게 있어서랴.

須菩提 若有 善男子·善女人 初日分 以恒河沙等身 布施 中日分 復以恒河沙等身 布施 後日分 亦以恒河沙等身 布施 如是無量百千萬億劫 以身布施 若復有人 聞此經典 信心不逆 其福 勝彼 何況書寫受持讀誦 爲人解說

〈금강반야바라밀경〉

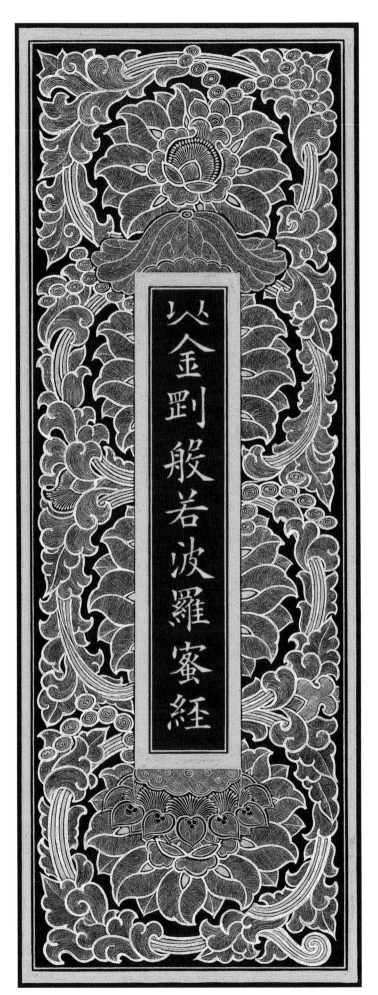

以金剛般若波羅蜜經

〈금강반야바라밀경〉 30.0 / 938.0cm 감지, 금분, 은분, 녹교, 명반

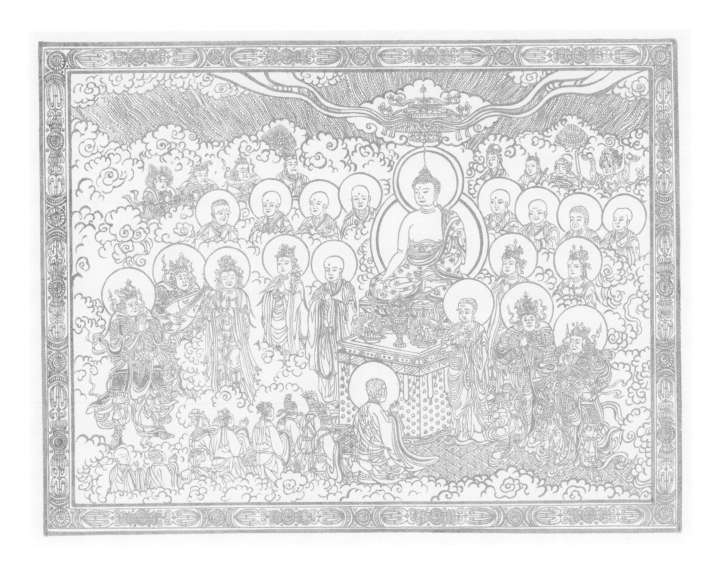

金剛經啟請

若有人受持金剛經者先須志心念

淨口業真言然後啟請八金剛四菩

薩名號所在之處常當擁護

淨口業真言

修唎修唎摩訶修唎修修唎薩婆訶

淨三業真言

唵娑嚩娑嚩秋馱娑嚩達摩娑嚩娑

嚩秋度憾

安土地真言

南無三滿多母馱喃唵度嚕度嚕地

尾薩婆訶

普供養真言

唵誐誐曩三婆嚩韈日囉斛

奉請除災金剛　　奉請辟毒金剛

奉請青除災金剛　奉請辟毒金剛

奉請黃隨求金剛　奉請白淨水金剛

奉請赤聲火金剛　奉請定除災金剛

奉請紫賢金剛　　奉請大神金剛

奉請金剛眷菩薩　奉請金剛索菩薩

奉請金剛愛菩薩　奉請金剛語菩薩

南無金剛會上諸佛菩薩阿羅漢

南無金剛請問主須菩提尊者

南無大慈大悲觀世音菩薩

南無大教主本師釋迦牟尼佛

發願文

稽首三界尊　歸命十方佛　我今發弘願

持此金剛經　上報四重恩　下濟三塗苦

若有見聞者　悉發菩提心　盡此一報身

同生極樂國　云何得長壽　金剛不壞身

復以何因緣　得大堅固力　云何於此經

究竟到彼岸　願佛開微密　廣為眾生說

開經偈

無上甚深微妙法　百千萬劫難遭遇

我今聞見得受持　願解如來真實義

金剛般若波羅蜜經

姚秦天竺三藏鳩摩羅什譯

如是我聞一時佛在舍衛國祇樹給

孤獨園與大比丘眾千二百五十人

俱爾時世尊食時著衣持鉢入舍衛

大城乞食於其城中次第乞已還至

本處飯食訖收衣鉢洗足已敷座而

坐

時長老須菩提在大眾中即從座起

偏袒右肩右膝著地合掌恭敬而白

佛言希有世尊如來善護念諸菩薩

善付囑諸菩薩世尊善男子善女人

發阿耨多羅三藐三菩提心應云何
住云何降伏其心佛言善哉善哉須
菩提如汝所說如來善護念諸菩薩
善付囑諸菩薩汝今諦聽當爲汝說
善男子善女人發阿耨多羅三藐三
菩提心應如是住如是降伏其心唯

然世尊願樂欲聞
佛告須菩提諸菩薩摩訶薩應如是
降伏其心所有一切眾生之類若卵
生若胎生若濕生若化生若有色若
無色若有想若無想若非有想非無
想我皆令入無餘涅槃而滅度之如

是滅度無量無數無邊眾生實無眾

生得滅度者何以故須菩提若菩薩

有我相人相眾生相壽者相即非菩

薩

復次須菩提菩薩於法應無所住行

於布施所謂不住色布施不住聲香

味觸法布施須菩提菩薩應如是布

施不住於相何以故若菩薩不住相

布施其福德不可思量須菩提於意

云何東方虛空可思量不不也世尊

須菩提南西北方四維上下虛空可

思量不不也世尊須菩提菩薩無住

相布施福德亦復如是不可思量須
菩提菩薩但應如所教住
須菩提於意云何可以身相見如來
不不也世尊不可以身相得見如來
何以故如來所說身相即非身相佛
告須菩提凡所有相皆是虛妄若見

諸相非相則見如來
須菩提白佛言世尊頗有衆生得聞
如是言說章句生實信不佛告須菩
提莫作是說如來滅後後五百歲有
持戒脩福者於此章句能生信心以
此為實當知是人不於一佛二佛三

四五佛而種善根已於無量千万佛
所種諸善根聞是章句乃至一念生
淨信者須菩提如来悉知悉見是諸
眾生得如是無量福德何以故是諸
眾生無復我相人相眾生相壽者相
無法相亦無非法相何以故是諸眾

生若心取相則為著我人眾生壽者
若取法相即著我人眾生壽者何以
故若取非法相即著我人眾生壽者
是故不應取法不應取非法以是義
故如来常說汝等比丘知我說法如
筏喻者法尚應捨何況非法

須菩提於意云何如来得阿耨多羅
三藐三菩提耶如来有所說法耶須
菩提言如我解仏所說義無有定法
名阿耨多羅三藐三菩提亦無有定
法如来可說何以故如来所說法皆
不可取不可說非法非非法所以者

何一切賢聖皆以無為法而有差別
須菩提於意云何若人滿三千大千
世界七寶以用布施是人所得福德
寧為多不須菩提言甚多世尊何以
故是福德即非福德性是故如来說
福德多若復有人於此經中受持乃

至四句偈等為他人說其福勝彼何
以故須菩提一切諸佛及諸佛阿耨
多羅三藐三菩提法皆從此經出須
菩提所謂佛法者即非佛法
須菩提於意云何須陀洹能作是念
我得須陀洹果不須菩提言不也世
尊何以故須陀洹名為入流而無所
入不入色聲香味觸法是名須陀洹
須菩提於意云何斯陀含能作是念
我得斯陀含果不須菩提言不也世
尊何以故斯陀含名一往來而實無
往來是名斯陀含須菩提於意云何

阿那含能作是念我得阿那含果不
須菩提言不也世尊何以故阿那含
名為不來而實无來是故名阿那含
須菩提於意云何阿羅漢能作是念
我得阿羅漢道不須菩提言不也世
尊何以故實無有法名阿羅漢世尊

若阿羅漢作是念我得阿羅漢道即
為著我人眾生壽者世尊佛說我得
無諍三昧人中最為第一是第一離
欲阿羅漢我不作是念我是離欲阿
羅漢世尊我若作是念我得阿羅漢
道世尊則不說須菩提是樂阿蘭那

行者以須菩提實無所行而名須菩
提是樂阿蘭郍行
佛告須菩提於意云何如来昔在然
燈佛所於法有所得不世尊如来在
然燈佛所於法實無所得須菩提於
意云何菩薩莊嚴佛土不不也世尊

何以故莊嚴佛土者則非莊嚴是名
莊嚴是故須菩提諸菩薩摩訶薩應
如是生清淨心不應住色生心不應
住聲香味觸法生心應無所住而生
其心須菩提譬如有人身如須弥山
王於意云何是身為大不須菩提言

甚大世尊何以故佛說非身是名大
身
湏菩提如恒河中所有沙數如是沙
等恒河扵意云何是諸恒河沙寧為
多不湏菩提言甚多世尊但諸恒河
尚多無數何况其沙湏菩提我今實

言告汝若有善男子善女人以七寶
滿尒所恒河沙數三千大千世界以
用布施得福多不湏菩提言甚多世
尊佛告湏菩提若善男子善女人於
此経中乃至受持四句偈等為他人
說而此福德勝前福德

復次須菩提隨說是經乃至四句偈
等當知此處一切世間天人阿修羅
皆應供養如佛塔廟何況有人盡能
受持讀誦須菩提當知是人成就最
上第一希有之法若是經典所在之
處則為有佛若尊重弟子

爾時須菩提白佛言世尊當何名此
經我等云何奉持佛告須菩提是經
名為金剛般若波羅蜜以是名字汝
當奉持所以者何須菩提佛說般若
波羅蜜則非般若波羅蜜須菩提於
意云何如來有所說法不須菩提白

佛言世尊如来無所說湏菩提扵意
云何三千大千世界所有微塵是為
多不湏菩提言甚多世尊湏菩提諸
微塵如来說非微塵是名微塵如来
說世界非世界是名世界湏菩提扵
意云何可以三十二相見如来不不

也世尊不可以三十二相得見如来
何以故如来說三十二相即是非相
是名三十二相湏菩提若有善男子
善女人以恒河沙等身命布施若復
有人扵此経中乃至受持四句偈等
為他人說其福甚多

爾時須菩提聞說是經深解義趣涕
淚悲泣而白佛言希有世尊佛說如
是甚深經典我從昔來所得慧眼未
曾得聞如是之經世尊若復有人得
聞是經信心清淨則生實相當知是
人成就第一希有功德世尊是實相

者則是非相是故如來說名實相世
尊我今得聞如是經典信解受持不
足為難若當來世後五百歲其有眾
生得聞是經信解受持是人則為第
一希有何以故此人無我相人相眾
生相壽者相所以者何我相即是非

相人相衆生相壽者相即是非相何
以故離一切諸相則名諸佛佛告須
菩提如是如是若復有人得聞是經
不驚不怖不畏當知是人甚為希有
何以故須菩提如來說第一波羅蜜
非第一波羅蜜是名第一波羅蜜須

菩提忍辱波羅蜜如來說非忍辱波
羅蜜何以故須菩提如我昔為歌利
王割截身體我扵尒時無我相無人
相無衆生相無壽者相何以故我扵
往昔節節支解時若有我相人相衆
生相壽者相應生瞋恨須菩提又念

過去於五百世作忍辱仙人於甫所
世無我相無人相无衆生相无壽者
相是故須菩提菩薩應離一切相發
阿耨多羅三狼三菩提心不應住色
生心不應住聲香味觸法生心應生
無所住心若心有住則為非住是故

佛說菩薩心不應住色布施須菩提
菩薩為利益一切衆生應如是布施
如來說一切諸相即是非相又說一
切衆生則非衆生須菩提如來是真
語者實語者如語者不誑語者不異
語者須菩提如來所得法此法無實

無虛須菩提若菩薩心住於法而行
布施如人入闇則無所見若菩薩心
不住法而行布施如人有目日光明
照見種種色須菩提當来之世若有
善男子善女人能於此經受持讀誦
則為如来以佛智慧悉知是人悉見

是人皆得成就無量無邊功德
須菩提若有善男子善女人初日分
以恒河沙等身布施中日分復以恒
河沙等身布施後日分亦以恒河沙
等身布拖如是無量百千萬億劫以
身布施若復有人聞此經典信心不

遂其福勝彼何況書寫受持讀誦為
人解說須菩提以要言之是經有不
可思議不可稱量無邊功德如來為
發大乘者說為發最上乘者說若有
人能受持讀誦廣為人說如來悉知
是人悉見是人皆得成就不可量不

可稱無有邊不可思議功德如是人
等則為荷擔如來阿耨多羅三藐三
菩提何以故須菩提若樂小法者著
我見人見眾生見壽者見則於此經
不能聽受讀誦為人解說須菩提在
在處處若有此經一切世間天人阿

修羅所應供養當知此處則為是塔
皆應恭敬作禮圍繞以諸華香而散
其處
復次須菩提善男子善女人受持讀
誦此経若為人輕賤是人先世罪業
應墮惡道以今世人輕賤故先世罪

業則為消滅當得阿耨多羅三藐三
菩提須菩提我念過去無量阿僧祇
劫於然燈佛前得值八百四千萬億
那由他諸佛悉皆供養承事無空過
者若復有人於後末世能受持讀誦
此経所得功德於我所供養諸佛功

德百分不及一千萬億分乃至算數

辟喻所不能及須菩提若善男子善

女人於後末世有受持讀誦此經所

得功德我若具說者或有人聞心則

狂亂狐疑不信須菩提當知是經義

不可思議果報亦不可思議

爾時須菩提白佛言世尊善男子善

女人發阿耨多羅三藐三菩提心云

何應住云何降伏其心佛告須菩提

善男子善女人發阿耨多羅三藐三

菩提者當生如是心我應滅度一切

眾生滅度一切眾生已而無有一眾

生實滅度者何以故須菩提若菩薩
有我相人相衆生相壽者相則非菩
薩所以者何須菩提實無有法發阿
耨多羅三藐三菩提者須菩提於意
云何如来於然燈佛所有法得阿耨
多羅三藐三菩提不不也世尊如我

解佛所説義仏於然燈佛所無有法
得阿耨多羅三藐三菩提佛言如是
如是須菩提實無有法如来得阿耨
多羅三藐三菩提須菩提若有法如
来得阿耨多羅三藐三菩提者然燈
佛則不與我授記汝於来世當得作

佛号釋迦牟尼以實無有法得阿耨
多羅三藐三菩提是故然燈佛與我
授記作是言汝於来世當得作佛号
釋迦牟尼何以故如来者即諸法如
義若有人言如来得阿耨多羅三藐
三菩提須菩提實無有法佛得阿耨

多羅三藐三菩提須菩提如来所得
阿耨多羅三藐三菩提於是中無實
須菩提所言一切法者即非一切法
無虛是故如来說一切法皆是佛法
是故名一切法須菩提辟如人身長
大須菩提言世尊如来說人身長大

則為非大身是名大身須菩提菩薩
亦如是若作是言我當滅度無量衆
生則不名菩薩何以故須菩提實無
有法名為菩薩是故佛說一切法無
我無人無衆生無壽者須菩提若菩
薩作是言我當莊嚴佛土是不名菩

薩何以故如來說莊嚴佛土者即非
莊嚴是名莊嚴須菩提若菩薩通達
無我法者如來說名真是菩薩
須菩提於意云何如來有肉眼不如
是世尊如來有肉眼須菩提於意云
何如來有天眼不如是世尊如來有

天眼須菩提於意云何如来有慧眼
不如是世尊如来有慧眼須菩提於
意云何如来有法眼不如是世尊如
来有法眼須菩提於意云何如来有
佛眼不如是世尊如来有佛眼須菩
提於意云何如恒河中所有沙佛說是

沙不如是世尊如来說是沙須菩提
於意云何如一恒河中所有沙有如
是等恒河是諸恒河所有沙數佛世
界如是寧為多不甚多世尊佛告須
菩提尒所國土中所有眾生若干種
心如来悉知何以故如来說諸心皆

為非心是名為心所以者何湏菩提
過去心不可得現在心不可得未来
心不可得
湏菩提於意云何若有人滿三千大
千世界七寶以用布施是人以是曰
緣得福多不如是世尊此人以是因

緣得福甚多湏菩提若福德有實如
来不說得福德多以福德無故如来
說得福德多
湏菩提於意云何佛可以具足色身
見不不也世尊如来不應以具足色
身見何以故如来說具足色身即非

具足色身是名具足色身須菩提於

意云何如来可以具足諸相見不不

也世尊如来不應以具足諸相見何

以故如来說諸相具足即非具足是

名諸相具足須菩提汝勿謂如来作

是念我當有所說法莫作是念何以

故若人言如来有所說法即為謗佛

不能解我所說故須菩提說法者無

法可說是名說法

甫時慧命須菩提白佛言世尊頗有

衆生於未来世聞說是法生信心不

佛言須菩提彼非衆生非不衆生何

以故湏菩提衆生衆生者如来說非

衆生是名衆生

湏菩提白佛言世尊佛得阿耨多羅

三藐三菩提爲無所得耶如是如是

湏菩提我於阿耨多羅三狼三菩提

乃至無有少法可得是名阿耨多羅

三狼三菩提

復次湏菩提是法平等無有高下是

名阿耨多羅三狼三菩提以無我無

人無衆生無壽者脩一切善法則得

阿耨多羅三藐三菩提湏菩提所言

善法者如来說非善法是名善法

須菩提若三千大千世界中所有諸
滇弥山王如是等七寶聚有人持用
布施若人以此般若波羅蜜経乃至
四句偈等受持讀誦為他人說於前
福德百分不及一百千萬億分乃至
筭數譬喻所不能及

滇菩提於意云何汝等勿謂如來作
是念我當度衆生須菩提莫作是念
何以故實無有衆生如來度者若有
衆生如來度者如來則有我人衆生
壽者須菩提如來說有我者則非有
我而凡夫之人以為有我須菩提凡

夫者如来說則非凡夫

須菩提於意云何可以三十二相觀

如来不須菩提言如是如是以三十

二相觀如来佛言須菩提若以三十

二相觀如来者轉輪聖王則是如来

須菩提白佛言世尊如我解仏所說

義不應以三十二相觀如来甫時世

尊而說偈言

若以色見我　以音聲求我

是人行邪道　不能見如来

須菩提汝若作是念如来不以具足

相故得阿耨多羅三藐三菩提須菩

提莫作是念如来不以具足相故得
阿耨多羅三狼三菩提湏菩提汝若
作是念發阿耨多羅三貌三菩提者
說諸法斷滅莫作是念何以故發
阿耨多羅三狼三菩提心者於法不
說斷滅相湏菩提若菩薩以滿恒河

沙等世界七寶布施若復有人知一
切法無我得成於忍此菩薩勝前菩
薩所得功德湏菩提以諸菩薩不受
福德故湏菩提白佛言世尊云何菩
薩不受福德湏菩提菩薩所作福德
不應貪著是故說不受福德

須菩提若有人言如来若来若去若

坐若臥是人不解我所說義何以故

如来者無所從来亦無所去故名如

来

須菩提若善男子善女人以三千大

千世界碎為微塵於意云何是微塵

眾寧為多不甚多世尊何以故若是

微塵眾實有者佛則不說是微塵眾

所以者何佛說微塵眾則非微塵眾

是名微塵眾世尊如来所說三千大

千世界則非世界是名世界何以故

若世界實有者則是一合相如来說

一合相則非一合相是名一合相須
菩提一合相者則是不可說但凡夫
之人貪著其事
須菩提若人言佛說我見人見眾生
見壽者見須菩提於意云何是人解
我所說義不世尊是人不解如來所

說義何以故世尊說我見人見眾生
見壽者見即非我見人見眾生見壽
者見是名我見人見眾生見壽者見
須菩提發阿耨多羅三藐三菩提心
者於一切法應如是知如是見如是
信解不生法相須菩提所言法相者

如来說即非法相是名法相

須菩提若有人以滿無量阿僧祇世

界七寶持用布施若有善男子善女

人發菩薩心者持於此經乃至四句

偈等受持讀誦為人演說其福勝彼

云何為人演說不取於相如如不動

何以故

一切有為法　如夢幻泡影

如露亦如電　應作如是觀

佛說是經已長老須菩提及諸比丘

比丘尼優婆塞優婆夷一切世間天

人阿修羅聞佛所說皆大歡喜信受

奉行

金剛般若波羅蜜經

真言

那謨婆伽跋帝鉢喇壤波羅弭多曳

唵伊利底伊室利輸盧馱毘舍耶毘

舍耶莎婆訶

41

人天之大聖教中大般若經之核心
金剛般若波羅蜜經也故金字寫成

一部庶集無涯之智仰報內極之恩
奉為
先亡祖上懺除無始五逆十惡諸業
重障纖瑕障盡般若現前頓超入聖
之階獲預成佛之記
唯願三乘并馭同超火宅之鄉萬善

文歸咸會一切智之海

次願兄弟姊妹子孫眷屬信根愈茂

德本弥深永無災患之憂共亨期頤

之壽盡茲報體生彼淨方仰覲慈尊

與聞法忍圓満般若之智剋證金剛

之身溥及懷生同成正覺虛空界盡

此願無窮

龍潭金景浩稽首謹書

45

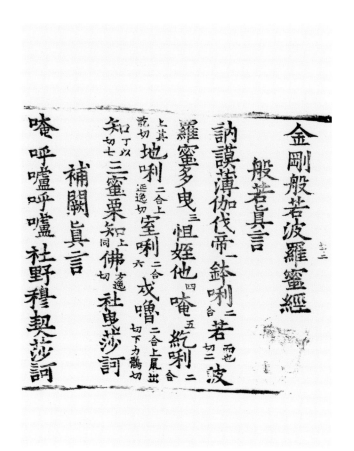

권미제·진언

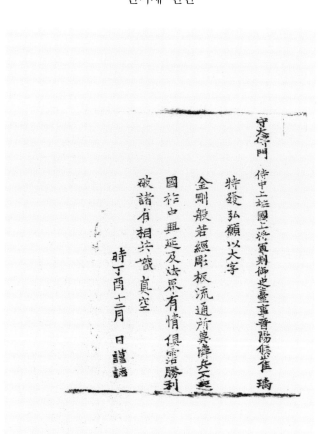

간행기

발원문·권수제

부록 : 고려대장경(팔만대장경) 〈금강경〉

金剛般若波羅蜜經

姚秦天竺三藏鳩摩羅什譯
沙門
奉詔

如是我聞一時佛在舍衛國祇樹給
孤獨園與大比丘衆千二百五十人
俱爾時世尊食時著衣持鉢入舍衛
大城乞食於其城中次第乞已還至
本處飯食訖收衣鉢洗足已敷座而坐
時長老須菩提在大衆中即從座起
偏袒右肩著地合掌恭敬而白
佛言希有世尊如來善護念諸菩薩
善付囑諸菩薩世尊善男子善女人

發阿耨多羅三藐三菩提心應云何

住云何降伏其心佛言善哉善哉須

菩提如汝所說如來善護念諸菩薩

善付囑諸菩薩汝今諦聽當為汝說

善男子善女人發阿耨多羅三藐三

菩提心應如是住如是降伏其心唯

然世尊願樂欲聞

佛告須菩提諸菩薩摩訶薩應如是

降伏其心所有一切眾生之類若卵

生若胎生若濕生若化生若有色若

无色若有想若無想若非有想非无

想我皆令入無餘涅槃而滅度之如
是滅度無量无數無邊衆生實无衆
生得滅度者何以故須菩提若菩薩
有我相人相衆生相壽者相即非菩薩
復次須菩提菩薩於法應無所住行
於布施所謂不住色布施不住聲香
味觸法布施須菩提菩薩應如是布
施不住於相何以故若菩薩不住相
布施其福德不可思量須菩提於意
云何東方虛空可思量不不也世尊
須菩提南西北方四維上下虛空可

綦金剛經 第二張 羽

思量不不也世尊須菩提菩薩無住
相布施福德亦復如是不可思量須
菩提菩薩但應如所教住
須菩提於意云何可以身相見
不不也世尊不可以身相得見如來
何以故如來所說身相即非身相佛
告須菩提凡所有相皆是虛妄若見
諸相非相則見如來
須菩提白佛言世尊頗有眾生得聞
如是言說章句生實信不佛告須菩
提莫作是說如來滅後後五百歲有
持戒修福者於此章句能生信心以

此為實當知是人不於一佛二佛三
四五佛而種善根已於無量千万佛
所種諸善根聞是章句乃至一念生
淨信者須菩提如来悉知悉見是諸
衆生得如是無量福德何以故是諸
衆生無復我相人相衆生相壽者相
無法相亦无非法相何以故是諸衆
生若心取相則為著我人衆生壽者
若取法相即著我人衆生壽者何以
故若取非法相即著我人衆生壽者
是故不應取法不應取非法以是義

蔡金剛經 第三張 羽

晃

故如来常説汝等比丘知我説法如
筏喻者法尚應捨何況非法
須菩提於意云何如来得阿耨多羅
三藐三菩提耶如来有所説法耶須
菩提言如我解佛所説義無有定法
名阿耨多羅三藐三菩提亦无有定
法如来可説何以故如来所説法皆
不可取不可説非法非非法所以者
何一切賢聖皆以無為法而有差別
須菩提於意云何若人滿三千大千
世界七寶以用布施是人所得福德
寧為多不須菩提言甚多世尊何以

53

故是福德即非福德性是故如來說
福德多若復有人於此經中受持乃
至四句偈等為他人說其福勝彼何
以故須菩提一切諸佛及諸佛阿耨
多羅三藐三菩提法皆從此經出須
菩提所謂佛法者即非佛法
須菩提於意云何須陀洹能作是念
我得須陀洹果不須菩提言不也世
尊何以故須陀洹名為入流而無所
入不入色聲香味觸法是名須陀洹
須菩提於意云何斯陀含能作是念

秦金剛經 第四張 明

尾

我得斯陀含果不須菩提言不也世
尊何以故斯陀含名一往来而實無
往来是名斯陀含須菩提於意云何
阿那含能作是念我得阿那含果不
須菩提言不也世尊何以故阿那含
名為不来而實无来是故名阿那
含須菩提於意云何阿羅漢能作是
念我得阿羅漢道不須菩提言不也
世尊何以故實無有法名阿羅漢世
尊若阿羅漢作是念我得阿羅漢道
即為著我人眾生壽者世尊佛說我
得無諍三昧人中最為第一是第一

離欲阿羅漢我不作是念我是離欲
阿羅漢世尊我若作是念我得阿羅
漢道世尊則不說須菩提是樂阿蘭
那行者以須菩提實無所行而名須
菩提是樂阿蘭那行
佛告須菩提於意云何如來昔在然
燈佛所於法有所得不世尊如來在
然燈佛所於法實无所得須菩提於
意云何菩薩莊嚴佛土不不也世尊
何以故莊嚴佛土者則非莊嚴是名
莊嚴是故須菩提諸菩薩摩訶薩應

金剛經 第五張 内

如是生清淨心不應住色生心不應
住聲香味觸法生心應无所住而生
其心須菩提譬如有人身如須弥山
王於意云何是身為大不須菩提言
甚大世尊何以故佛說非身是名大身
須菩提如恒河中所有沙數如是沙
等恒河於意云何是諸恒河沙寧為
多不須菩提言甚多世尊但諸恒河
尚多无數何況其沙須菩提我今實
言告汝若有善男子善女人以七寶
滿尔所恒河沙數三千大千世界以
用布施得福多不須菩提言甚多世

尊佛告須菩提若善男子善女人於

此經中乃至受持四句偈等為他人

說而此福德勝前福德

復次須菩提隨說是經乃至四句偈

等當知此處一切世間天人阿修羅

皆應供養如佛塔廟何況有人盡能

受持讀誦須菩提當知是人成就最

上第一希有之法若是經典所在之

處則為有佛若尊重弟子

尒時須菩提白佛言世尊當何名此

經我等云何奉持佛告須菩提是經

名為金剛般若波羅蜜以是名字汝
當奉持所以者何須菩提佛說般若
波羅蜜即非般若波羅蜜須菩提於
意云何如來有所說法不須菩提白
佛言世尊如來無所說須菩提於意
云何三千六千世界所有微塵是為
多不須菩提言甚多世尊須菩提諸
微塵如來說非微塵是名微塵如來
說世界非世界是名世界須菩提於
意云何可以三十二相見如來不不
也世尊不可以三十二相得見如來
何以故如來說三十二相即是非相

是名三十二相須菩提若有善男子
善女人以恒河沙等身命布施若復
有人於此經中乃至受持四句偈等
為他人說其福甚多
尒時須菩提聞說是經深解義趣
涕悲泣而白佛言希有世尊佛說如
是甚深經典我從昔来所得慧眼未
曾得聞如是之經世尊若復有人得
聞是經信心清淨則生實相當知是
人成就第一希有功德世尊是實相
者則是非相是故如来説名實相世

祭金剛經 第七張 明

尊我今得聞如是經典信解受持不
足為難若當來世後五百歲其有眾
堂得聞是經信解受持是人則為第
一希有何以故此人無我相人相眾
生相壽者相所以者何我相即是非
相人相眾生相壽者相即是非相何
以故離一切諸相則名諸佛佛告須
菩提如是如是若復有人得聞是經
不驚不怖不畏當知是人甚為希有
何以故須菩提如來說第一波羅蜜
非第一波羅蜜是名第一波羅蜜須
菩提忍辱波羅蜜如來說非忍辱波

寫金剛經 第八張 村

羅蜜何以故湏菩提如我昔為歌利
王割截身體我於尒時無我相无人
相无衆生相無壽者相何以故我於
往昔節節支解時若有我相人相衆
生相壽者相應生瞋恨湏菩提又念
過去於五百世作忍辱仙人於尒所
世無我相无人相無衆生相无壽者
相是故湏菩提菩薩應離一切相發
阿耨多羅三藐三菩提心不應住色
生心不應住聲香味觸法生心應生
無所住心若心有住則為非住是故

佛說菩薩心不應住色布施須菩提
菩薩為利益一切眾生應如是布施
如來說一切諸相即是非相又說一
切眾生則非眾生須菩提如來是真
語者實語者如語者不誑語者不異
語者須菩提如來所得法此法無實
无虛須菩提若菩薩心住於法而行
布施如人入闇則无所見若菩薩心
不住法而行布施如人有目日光明
照見種種色須菩提當來之世若有
善男子善女人能於此經受持讀誦
則為如來以佛智慧悉知是人悉見

是人皆得成就無量无邊切德

須菩提若有善男子善女人 初日分

以恒河沙等身布施中□分復以恒

河沙等身布施後日分亦以恒河沙

等身布施如是無量百千万億劫以

身布施若殩有人聞此經典信心不

逆其福勝彼何況書寫受持讀誦為

人解說須菩提以要言之是經有不

可思議不可稱量無邊切德如来為

發大乘者說為發宗上乘者說若有

人能受持讀誦廣為人說如来悉知

是人悉見是人皆得成就不可量不

泰金剛經 第九那波

毛

可稱無有邊不可思議功德如是人
等則為荷擔如来阿耨多羅三藐三
菩提何以故須菩提若樂小法者著
我見人見眾生見壽者見則於此經
不能聽受讀誦為人解說須菩提在
在處處若有此經一切世間天人阿
修羅所應供養當知此處則為是塔
皆應恭敬作礼圍繞以諸華香而散
其處
復次須菩提善男子善女人受持讀
誦此經若為人輕賤是人先世罪業
應墮惡道以今世人輕賤故先世罪

金剛經 第十六

業則為消滅當得阿耨多羅三藐三
菩提須菩提我念過去無量阿僧祇
劫於然燈佛前得值八百四千·萬億
那由他諸佛悉皆供養承事·無空過
者若復有人於後末世能受持讀誦
此經所得功德於我所供養諸佛功
德百分不及一千萬億分乃至算數
譬喻所不能及須菩提若善男子善
女人於後末世有受持讀誦此經所
得功德我若具說者或有人聞心則
狂亂狐疑不信須菩提當知是經義
不可思議果報亦不可思議

爾時須菩提白佛言世尊善男子善

女人發阿耨多羅三藐三菩提心

云何應住云何降伏其心佛告須菩提

善男子善女人發阿耨多羅三藐三

菩提心者當生如是心我應滅度一切

眾生滅度一切眾生已而無有一眾生實

滅度者何以故須菩提若菩薩有我相

人相眾生相壽者相則非菩薩所以

者何須菩提實無有法發阿耨多羅

三藐三菩提者須菩提於意云何如

來於然燈佛所有法得阿耨多羅三

藐三菩提不不也世尊如我解佛所

梁金剛經 第十一張 羽

說義佛於然燈佛所無有法得阿耨

多羅三藐三菩提佛言如是如是湏

菩提實無有法如来得阿耨多羅三

藐三菩提湏菩提若有法如来得阿

耨多羅三藐三菩提者然燈佛則不

與我受記汝於来世當得作佛号釋

迦牟尼以實无有法得阿耨多羅三

藐三菩提是故然燈佛與我受記作

是言汝於来世當得作佛号釋迦牟

尼何以故如来者即諸法如義若有

人言如来得阿耨多羅三藐三菩提

湏菩提實無有法佛得阿耨多羅三

藐三菩提須菩提如來所得阿耨多
羅三藐三菩提於是中無實無虛是
故如來說一切法皆是佛法須菩提
所言一切法者即非一切法是故名
一切法須菩提譬如人身長大須菩
提言世尊如來說人身長大則為非
大身是名大身須菩提菩薩亦如是
若作是言我當滅度無量眾生則不
名菩薩何以故須菩提實無有法名為
菩薩是故佛說一切法無我無人無
眾生無壽者須菩提若菩薩作是言
我當莊嚴佛土是不名菩薩何以故

如来說莊嚴佛土者即非莊嚴是名
莊嚴須菩提若菩薩通達無我法者
如来說名真是菩薩
須菩提於意云何如来有肉眼不如
是世尊如来有肉眼須菩提於意云
何如来有天眼不如是世尊如来有
天眼須菩提於意云何如来有慧眼
不如是世尊如来有慧眼須菩提於
意云何如来有法眼不如是世尊如
来有法眼須菩提於意云何如来有
佛眼不如是世尊如来有佛眼須菩
提於意云何恒河中所有沙佛說是

鈔金剛經 第七張 羽
已光

沙不如是世尊如来說是沙須菩提
於意云何如一恒河中所有沙有如
是等恒河是諸恒河所有沙數佛世
界如是寧為多不甚多世尊佛告須
菩提尔所國土中所有衆生若干種
心如来悉知何以故如来說諸心皆
為非心是名為心所以者何須菩提
過去心不可得現在心不可得未来
心不可得
須菩提於意云何若有人滿三千大
千世界七寶以用布施是人以是因
緣得福多不如是世尊此人以是因

緣總無甚多須菩提若福德有實如

來不說得福德多以福德無故如來

說得福德多

須菩提於意云何佛可以具足色身

見不不也世尊如來不應以具足色

身見何以故如來說具足色身即非

具足色身是名具足色身須菩提於

意云何如來可以具足諸相見不不

也世尊如來不應以具足諸相見何

以故如來說諸相具足即非具足是

名諸相具足須菩提汝勿謂如來作

是念我當有所說法莫作是念何以

故若人言如来有所説法即為謗佛
不能解我所説故須菩提説法者無
法可説是名説法
尒時慧命須菩提白佛言世尊頗
有衆生於未来世聞説是法生信心
不佛言須菩提彼非衆生非不衆生
何以故須菩提衆生衆生者如来説
非衆生是名衆生
須菩提白佛言世尊佛得阿耨多羅
三藐三菩提為無所得耶如是如是
須菩提我於阿耨多羅三藐三菩提
乃至無有少法可得是名阿耨多羅

三藐三菩提

業金剛經 第廿一號 日

兄

復次須菩提是法平等無有高下是
名阿耨多羅三藐三菩提以无我无
人無衆生无壽者修一切善法則得
阿耨多羅三藐三菩提須菩提所言
善法者如来說非善法是名善法
須菩提若三千六千　世界中所有諸
須弥山王如是等七寶聚有人持用
布施若人以此般若波羅蜜經乃至
四句偈等受持讀誦為他人說於前
福德百分不及一百千万億分乃至

筭數譬喻所不能及

須菩提於意云何汝等勿謂如来作

是念我當度眾生須菩提莫作是念

何以故實無有眾生如来度者若有

眾生如来度者如来則有我人眾生

壽者須菩提如来說有我者則非有

我而凡夫之人以為有我須菩提凡

夫者如来說則非凡夫

須菩提於意云何可以三十二相觀

如来不須菩提言如是如是以三十

二相觀如来佛言須菩提若以三十

二相觀如来者轉輪聖王則是如来

須菩提白佛言世尊如我解佛所說
義不應以三十二相觀如來尔時世
尊而說偈言
若以色見我　以音聲求我　是人行邪道
不能見如來
須菩提汝若作是念如來不以具足相
故得阿耨多羅三藐三菩提須菩提
莫作是念如來不以具足相故得阿
耨多羅三藐三菩提須菩提汝若作
是念發阿耨多羅三藐三菩提者說
諸法斷滅相莫作是念何以故發阿耨

萘金剛經 第十五張 明

多羅三藐三菩提心者於法不說斷
滅相須菩提若菩薩以滿恒河沙等
世界七寶布施若復有人知一切法
無我得成於忍此菩薩勝前菩薩所
得功德須菩提以諸菩薩不受福德
故須菩提白佛言世尊云何菩薩不
受福德須菩提菩薩所作福德不應
貪著是故說不受福德
須菩提若有人言如來若來若去若
坐若卧是人不解我所說義何以故
如來者無所從來亦无所去故名如來
須菩提若善男子善女人以三千大

秦金剛經 第十六張 羽

千世界碎為微塵於意云何是微塵
眾寧為多不甚多世尊何以故若是
微塵眾實有者佛則不說是微塵眾
所以者何佛說微塵眾則非微塵眾
是名微塵眾世尊如來所說三千大
千世界則非世界是名世界何以故
若世界實有者則是一合相如來說
一合相則非一合相是名一合相須
菩提一合相者則是不可說但凡夫
之人貪著其事
須菩提若人言佛說我見人見眾生

見壽者見須菩提於意云何是人解
我所說義不世尊是人不解如來所
說義何以故世尊說我見人見眾生
見壽者見即非我見人見眾生見壽
者見是名我見人見眾生見壽者見
須菩提發阿耨多羅三藐三菩提心
者於一切法應如是知如是見如是
信解不生法相須菩提所言法相者
如來說即非法相是名法相
須菩提若有人以滿無量阿僧祇世
界七寶持用布施若有善男子善女
人發菩薩心者持於此經乃至四句

偈等受持讀誦為人演說其福勝彼

云何為人演說不取於相如如不動

何以故

一切有為法 如夢幻泡影 如露亦如電

應作如是觀

佛說是經已長老須菩提及諸比丘

比丘尼優婆塞優婆夷一切世間天

人阿修羅聞佛所說皆大歡喜信受

奉行

秦金剛經 第十七張 月

先

金剛般若波羅蜜經

真言

那謨婆伽跋帝　鉢喇壤　波羅弭多

曳　唵　伊利底　伊室利　輸盧馱

毗舍耶　毗舍耶　莎婆訶

戊戌歲高麗國大藏都監奉

勅彫造

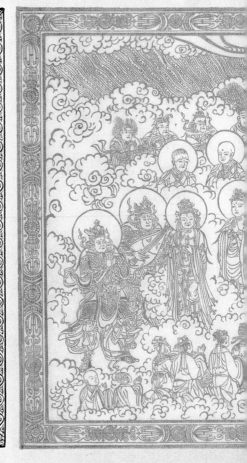

六 金剛般若波羅蜜經

姚秦三藏沙門鳩摩羅什奉 詔譯

法會由分第一

如是我聞一時佛在舍衛國祇樹給孤獨園

與大比丘眾千二百五十人俱爾時世尊食

時著衣持鉢入舍衛大城乞食於其城中次

第乞已還至本處飯食訖收衣鉢洗足已敷

座而坐

善現起請分第二

時長老須菩提在大眾中即從座起偏袒右

肩右膝著地合掌恭敬而白佛言希有世尊

如來善護念諸菩薩善付囑諸菩薩世尊善

〈백지묵서금강경〉 32.6 / 792.0cm 백지, 먹, 금분, 은분, 녹교, 명반

"나는 김경호 선생의 사경에서 세상을 변화시킬 힘을 본다. 그가 사성한 황금빛의 사경작품이 아름답고 화려하며 장엄한 이유는 외로움을 이겨낸 피눈물 나는 노력의 결과물이기 때문이다. 한 획 한 획을 그을 때마다 숨을 들이쉬고 내쉼에 일 초의 흔들림도 용납하지 않고 이룩한 그의 사경작품의 가장 두드러진 특징은 첫째 장과 맨 끝 장이 한결같다는 점이다. 그의 사경작품을 배관(拜觀)하면서 우리 선조들이 이룩했던 역사적으로 가장 찬란했던 문화, 예술이 다시 새로운 기운으로 살아나고 있다는 생각을 하곤 한다."

여기서 보듯 외길의 사경에서 '세상을 변화시킬 힘'을 발견해낸 지점이 궁극적으로 외길의 길이 어디로 향하고 있는지를 말해주고 있다. 비유컨대 외길의 붓 길은 디오게네스의 등불과도 같다. 그리스 철학자 디오게네스가 벌건 대낮에 등불을 들고 사람다운 사람, 참사람 바른 사람을 찾기 위해 아테네 거리의 인파를 뚫고 배회한 경우나 기괴한 글씨로 예술을 한다는 서예가들이 차고 넘치는 우리 시대, 정도(正道)로 붓 길 일생을 경영하고 있는 외길의 고행(苦行)은 시공을 초월하여 다르지 않다. 요컨대 퇴필여산(退筆如山)의 외길의 붓 길도 참 글씨를 찾기 위한 구도(求道)의 궤적이다. 외길은 사경의 등불을 들고 디오게네스의 길을 걸어가면서 성인의 말씀에는 동서가 따로 없음을 실천하고 있는 것이다. 공자도 나이 50에 '지천명知天命'했다고 했다. 그렇다면 외길 인생의 가을에는 어떤 과일이 열리고 있을까. 여기에 대해서는 화엄경의 인과因果의 노래를 불러보자.

꽃 속에 열매 있고　　　　　因中含果
열매 안에 꽃이 있네.　　　　果上含因
원인이 결과의 바다이니　　　因該果海
결과는 원인의 근원이네　　　果徹因源

요컨대 꽃은 원인이고, 열매는 결과다. 같은 맥락에서 '수행'은 인因이고, '깨달음'은 과果가 된다. 이런 인과법칙(因果法則)을 노자(老子)는 〈〈도덕경(道德經)〉〉(21장)에서 황홀경(怳惚境)으로 노래하고 있다.

큰 덕의 모습은 오로지 도를 따를 뿐이다.　　　　孔德之容, 唯道是從.
길의 만물됨이 오로지 황하고 홀하다.　　　　　　道之爲物, 惟恍惟惚.
홀하고 황하도다! 그 가운데 모습(象)이 있네.　　惚兮恍兮, 其中有象;
황하고 홀하도다! 그 가운데 물(物)이 있네.　　　恍兮惚兮, 其中有物.
그윽하고 어둡도다! 그 가운데 정기가 있네.　　　窈兮冥兮, 其中有精;
그 정기가 참으로 참되도다! 그 가운데 믿음이 있네.　其精甚眞, 其中有信.

바로 외길의 '깨달음'의 붓 길은 바로 도(道)를 따라서만 여명(黎明)인가 하면 황혼(黃昏)처럼 물화(物化)되는 큰 덕의 모습 그대로 홀하고 황하고[惚兮恍兮] 황하고 홀하다[恍兮惚兮]. 다시 말하면 있기도 하고 없기도 한, 유무상생(有無相生)이자 공즉시색空卽是色의 물(物)과 상(象)의 세계/세상이 외길의 사경공양이다. 이렇게 부처님의 말씀, 즉 도(道)를 외길이 문자라는 감옥에서 '씀'과 동시에 글자로 물화(物化)되어 나타난 경계는 황홀(恍惚)하기 그지없다. 이런 맥락에서 세상 자체를 황홀경(怳惚境)에 빠트리고 마는 외길의 대자유의 붓 길은 모든 인류의 대자유를 향하고 있다. (끝)

길의 땀과 정신이 AI에게는 없다는 사실을 인간들이 간과하면 안 된다는 점이다. 여기에 더해 외길은 지속적으로 사경의 외연을 넓혀오면서 전통을 재창조 해왔다. 이유는 불경(佛經)만이 전부가 아니라 인류가 추앙하는 모든 성인의 말씀을 써내고 있다.

"1990년대 말부터는 만다라를 비롯한 불교 회화와 조각 전반에 걸친 연구를 병행하기 시작했고 2003년부터는 성경과 꾸란에도 관심을 갖고 기본적인 연구를 시작했으며, 이후 탄트라에도 관심을 갖고 나름대로 최소한의 연구를 시작했습니다. 그리하여 2000년대 초반부터 전통사경의 기법을 바탕으로 하되 그 내용상, 양식 및 기법상에 있어서 폭 넓은 반영을 추구해 왔습니다. 2000년대 후반부터는 전체적인 면에서, 혹은 어느 부분 부분에서 성경사경과 꾸란사경에서 나타나는 요소 및 만다라적인 내용까지를 적용하기 시작했습니다. 저는 이러한 작품들을 '융복합사경'이라 명명해 왔습니다. 즉 전통사경 영역과 기법의 확장으로 전통사경의 재창조라 할 수 있습니다."[12]

여기에서 보듯 외길의 사경 전통의 재창조 길은 불경 안에만 배타적으로 머무르지 않는다. 이미 외길은 20여 년 전부터 '만다라'는 물론 '성경(聖經)', '꾸란', '탄트라' 쓰기까지 경전연구의 폭을 무한대로 넓혀왔다. 이유는 말할 것도 없이 부처님 하느님 알라와 같은 모든 성인의 가르침은 문자라는 길이 달라도 궁극의 가르침은 하나이기 때문이다. 내 안의 부처를 만나는 것이자 소우주와 대우주가 결국 하나 되는 길이기도 하다. 외길은 이러한 경전들의 내용과 양식을 2000년대 후반부터 전통 사경(寫經)기법을 토대로 '성경사경', '꾸란사경', '만다라사경'으로 폭 넓게 녹여내면서 '융복합사경'을 실천하고 있다. 이에 대해 정우택은 '동국대개교 111주년 외길 김경호 사경초대전의 모시는 글'에서 "외길 김경호는 불경(佛經)만이 아니라 성경(聖經)과 유교경전 등도 대상으로 하고 있어 사경영역의 무한함과 가능성을 보여준 선구자이다."고 평가하고 있기도 하다.

황혜恍兮 홀혜惚兮
 – 나는 쓴다, 고로 세상도 바뀐다.

그렇다면 외길은 누가 시키지도 않은 이런 극한의 고행(苦行)을 왜 평생 사서하며, '외길'이라는 아호 그대로 스스로를 절대 고독에 빠트리는가. 이해관계(利害關係)에 따라 조변석개(朝變夕改)하는 것이 우리시대 인심이고 시세물정의 대세임을 감안한다면 외길의 40년 사경공양은 말이 좋아 수행(修行)이지 기행(奇行)이라고 보는 것이 옳다. 이런 마당에 자판(字板)으로 치면 더 완벽하게, 또 너무나도 빠르고도 쉽게 완성되고 마는 기계(機械)시대의 글씨보다 더 한 붓글씨를 왜 이렇게 일자삼배(一字三拜)로 미련하게 써 내는가. 더구나 앞서 본 대로 필획(筆劃)과 조형(造形)의 변화무쌍(變化無雙)마저도 예술로 쳐줄까 말까 하는 세태가 오늘이다.

이런 맥락에서 작가 개인의 대자유 내지는 해탈을 위한 궤적일로 그 자체만으로도 천년의 역사를 이어가는 사건이다. 하지만 이것마저도 외길의 사경(寫經)성격을 인간문화재(人間文化財)와 같이 작가 개인 영역 안에서 규정하고 의미를 부여하는 것은 절반의 평가에 머무른다고 할 수 있다. 그리고 보면 1000년이 넘는 세월을 오직 요지부동 정자(正字) 하나로 지켜온 사경의 세계에서 우리는 보통의 눈과 생각으로는 이해할 수 없는 세계가 있음이 분명하다. 말하자면 외길의 40년 사경(寫經) 궤적에서 보이는 것이 전부가 아닌 것이다. 요컨대 누가 봐도 명명백백한 조화와 균형/균제의 외길의 정자/해서 글씨의 이면을 간파해낼 필요가 있다. 이런 외길의 붓 길에 대해 박상국의 '외길 김경호 전통사경의 계승과 창조전의 붙임'의 통찰이 주목된다.

12) 2021.4.12. 〈이동국 – 김경호 서면 인터뷰〉 자료 중에서

모작(模作) 방작(倣作)이라 해야 더 타당성(妥當性)이 있다는 것이 일각에서 제기하는 생각이다. 형임을 넘어 의임 배임의 경우와 같이 보통 예술에서 재해석/재창조를 붙이자면 적어도 서풍(書風)이 크게 차이가 나거나 서체(書體)정도는 판이하게 달라야 한다고 기대한다. 해서를 행초 정도나 전예로, 더 나아가서는 문자 자체를 해체하여 추상의 최소단위인 점과 획으로 필획해 내어야 한다고 생각한다. 하지만 이에 대한 외길의 태도와 입장, 그리고 실천은 단호하게 이와는 다르기를 넘어 반대다.

"사경에서 해서체, 그 중에서도 구양순(양강의 미)과 우세남(음유의 미)을 바탕에 두고 우리나라 최상의 글씨와 사경 유물에서 나타나는 특징과 장점을 수용하고 가미하여 가장 이상적(理想的)인 사경 서체를 구사하고자 노력해 왔습니다. 우리나라 해서 글씨로는 '흥덕왕릉비편' 등의 글씨와 사경 글씨로는 '화엄석경'과 '금강경 석경' 및 충렬왕 발원의 은자대장경 등의 글씨가 한국적인 미감을 지닌 가장 이상적인 글씨에 해당한다고 생각합니다. 물론 초조대장경과 팔만대장경의 글씨 또한 매우 훌륭하지만 판각이 되면서 약간의 왜곡, 즉 필사본의 느낌이 사라져 버리고 필획이 경직되는 현상이 존재한다고 생각합니다."10)

여기서 보듯 외길에게는 이상적(理想的)인 글씨로서 사경서체, 즉 역사가 제시한 궁극의 글씨에 도달하는 것이 창조인 것이다. 다시 말하면 바로 이 '이상적(理想的)인 사경 서체'의 도달이라는 점이 종교가 예술이 되는 사경의 진면목인 것이다. 보통의 서예와는 태도나 방법에서부터 미학에 이르기까지 다르고도 같은 점인데, 예컨대 추사 김정희의 '유희삼매(遊戲三昧)'나 창암 이삼만의 '통령(通靈)'에서 잘 드러나 있다. 즉 문자(文字)의 다양한 조형실험과 미학경계를 형임(形臨) - 의임(意臨) - 배임(背臨)의 일직선이 아니라 다시 계속해서 형임 의임 배임과 같은 나선식(螺旋式) 궤도로 회전하면서 수련 성취하는 것이 예술로서 서(書)라고 할 수 있다.

하지만 사경은 해탈, 즉 대자유의 성취를 절대명제로 간주하고 오직 정자(正字)로 무한대 높이의 탑을, 심연(深淵) 모를 깊이의 바다를 시추하며 일생을 걸고 글자를 쌓아가는 수행이다. 말하자면 다 같이 유희삼매와 대자유를 화두로 하는 서(書), 즉 문자 '쓰기'이지만 전자와 후자는 예술과 수행이라는 대전제가 이렇게 다른 것이다. 이런 사례는 멀리 갈 것도 없이 앞서 〈감지금니 묘법연화경(妙法蓮華經) 견보탑품〉에서 본대로 일생을 걸고 일관되게 정진해 온 외길의 무수한 작품을 통해 증명이 된다. 요컨대 외길의 '글씨'는 바로 이런 서(書)에 대한 고정관념을 문자라는 감옥 안에 자신을 가두고, 스스로 극공의 실천을 통해 법열(法悅) 선희(禪戱)로 타파하고 초극하고 있다는 점에서 위대성이 있다. 이점에 대해 외길의 생각을 다시 들어보자.

"바둑으로 말하면 정석(定石)을 만드는 사람이 되고 싶은 것입니다. 즉 해서체의 정석을 만드는 사람, 궁체의 정석을 만드는 사람, 그러한 글씨를 추구해 왔습니다. 최정상에 올라간 기사가 최선의 수를 찾을 때 정석이 되는 것처럼 필획(筆劃)과, 결구(結構), 장법(章法) 모든 면에서 가장 이상적(理想的)인 아름다움을 내포한 해서체를 추구해 왔다고 할 수 있을 것입니다."11)

물론 외길이 말하는 정석(定石)으로서 이상적(理想的)이고도 완전무결(完全無缺)한 해서체의 도달은 형태만의 문제가 아니다. 바로 입버릇처럼 말하는 심신(心身) 일체의 고도의 정신집중이다. 선(禪)이고 삼매(三昧)다. 그 결과 전통의 재창조라는 외길의 절대명제를 조형적인 측면에서 접근해 보면 고려사경이 순도 90%라면 외길의 사경은 99%라고 할 수 있을 정도로 조형의 비례와 균형 질서가 완벽에 가깝다. 오히려 기계시대 우리의 일상화된 문자 환경과 비교하면 인공지능(人工知能) AI와 대비 대결해도 그 조형의 완결성은 우열을 가리기 어렵다. 하지만 여기서 결정적으로 중요한 것은 외

9) 2021.4.12. 〈이동국 – 김경호 서면 인터뷰〉 자료 중에서

10) 2021.4.12. 〈이동국 – 김경호 서면 인터뷰〉 자료 중에서

11) 2021.4.12. 〈이동국 – 김경호 서면 인터뷰〉 자료 중에서

내면세계(內面世界) 표출이나 대상의 객관적인 묘사가 필묵(筆墨)으로 글자 쓰기인 서(書) 행위 하나로 다 해결되었다. 대상(對象)을 경계 짓고 사물(事物)의 윤곽을 묘사하는 것마저도 선(線)이 아니고 획(劃)이다. 글자의 짜임새/구조 이전에 필획(筆劃) 그 자체가 태세(太細·굵고 가늚), 장단(長短·길고 짧음), 지속(遲速·느리고 빠름), 농담(濃淡·진하고 묽음) 등의 조형언어로 인간의 성정기질을 독자적으로 발화한다. 물론 사람마다 다른 이러한 획질은 바로 붓과 먹이라는 도구와 재료라는 물성(物性)에서 일차적으로 결정된다.[7]

이런 맥락에서 외길의 사경세계는 엄연히 굵고 가는, 빠르고 느린 금니(金泥)의 필선(筆線)이 아니라 필획(筆劃)으로 시작된다는 점에서 차원이 다르다. 그리고 작가의 손을 넘어 몸의 차원에서 들숨과 날숨 사이를 내왕하면서 한 점(點) 한 획(劃)이 대우주와 소우주의 물아(物我)가 하나 되면서 전개되고 완성된다.

이것은 입자(粒子)와 파동(波動)의 전자(電子)와 원자핵(原子核)으로 구성된 원자(原子)의 세계와 같은 맥락으로도 이해된다. 외길의 점(點)과 획(劃)을 우주적(宇宙的) 차원으로 넓히면 태양계(太陽系)의 지구(地球)와 달마저도 먼지와 같은 존재가 되는 경우다. 이런 맥락에서 외길의 일점(一點) 일획(一劃)은 율법(律法)의 '일점 일획', 즉 구약성경에서 가장 작고 가장 세세한 부분마저도 놓치지 않은 모든 말씀을 가리키는 'the smalllest letter, the least stroke of a pen'과도 상통된다.[8] 요컨대 불교를 넘어 모든 종교와 예술을 넘어 보면 먼지 속의 우주, 즉 '일미진중함시방(一微塵中含十方)'의 세계를 가지고 노는 것이 외길의 글씨와 그림이다. 결국 미시세계와 거시세계가 둘이 아님을 외길의 사경에서 확인한다. 이것은 서체(書體)에 국한해서 보더라도 마찬가지다. 외길은 그림문자와 정자(正字)마저도 둘이 아닌 것으로 인식한다.

"한자(漢字) 자체가 구상(具象)에서 추상(抽象)으로 변해가면서 서체(書體)의 변천이 있었고, 최종적으로 정착된 서체가 해서(楷書)임을 생각할 때 서예는 추상(抽象) 예술의 극치, 정점에 있다고도 생각합니다. 그렇기에 해서체로 서예작품을 해도 추상 예술이라고 생각합니다. 그러한 점에서 감상자들과 직접적으로 소통할 수 있는, 즉 누가 보아도 잘 쓰고 못 썼음을 알아볼 수 있는 서체인 해서체를 통해 서로 점(點) 획(劃)의 아름다움과 결구(結構)의 아름다움을 교감하기 가장 쉬운 서체인 해서체와 궁체를 전문으로 해 왔던 것입니다."[9]

요컨대 구상(具象) 추상(抽象)도 둘이 아니고, 더더욱 정해(正楷)와 광초(狂草)도 둘이 아니다. 이에 대해 외길의 글씨 철학과 관점 / 입장 또한 단호하고 명명백백(明明白白)하다.

문자옥 속의 대자유
– 전통계승과 재창조의 오해와 진실

우리는 여기서 외길의 전통사경과 그 법고창신의 세계가 무엇인지를 비로소 재대로 확인한다. 흔히 전통의 현대적 계승 내지는 원작의 재해석/재창조라고 하면 그 조형적인 결과물이 판이하게 달라야 한다는 고정관념에 사로잡혀 작품을 보게 된다. 더더욱 1000년 전이나 지금이나 해서(楷書)를 기본이자 궁극으로 하는 사경(寫經)에 대해서는 아예 금강석(金剛石)처럼 깰 수 없는 고정관념으로 굳어 있다. 외길의 화두가 고려사경의 현대적인 계승과 재창조라고 하지만 관자에 따라서는 무엇이 법고창신(法古創新)인지 시각적(視覺的)으로 이해가 안 된다는 것이다. 이유는 우선 고려시대 원작도 2021년도 지금의 외길의 재해석작도 해서체/정자체다. 엄정(嚴正)하기는 두 작품 모두 우열을 가릴 수 없을 정도다. 원작과 재해석작 글자의 싱크로율은 99%에 육박하거나 그 이상을 넘어선다고 해도 과언이 아니다. 이것은 차라리

7) 사실 따지고 보면 서구의 추상(抽象)미술 내지는 추상표현주의(抽象表現主義)마저도 동아시아 서예에서 영향 받고 촉발된 바가 매우 컸다. 그럼에도 불구하고 다시 우리가 이를 받아들여 재해석해냈다고 하는 것은 문화의 속성이자 또 다른 역설이 아닐 수 없다. 이 점에서 21세기를 사는 지금 우리는 서(書)를 근원지점에서 다시 봐야 한다.

8) 이것은 구약성경의 원어인 히브리어 철자가 '점과 획'으로 구성되어 있는 데서 유래한 것으로, '가장 작은 것', 또는 '지극히 작고 사소한 것'을 가리키는 성경문학적 표현이다(마 5:18). 참고로 '일점'은 히브리어 알파벳 중 가장 작은 철자인 '요드'를 뜻하며(헬라어 본문에서 '이오타'는 '하나의 점'을 의미함), '일획'은 장방형(長方形)으로 이뤄진 히브리어 철자의 가로 세로 '획'을(헬라어 본문에서 '케라이아'는 '뿔의 끝', 즉 '획'을 뜻함) 의미한다(눅 16:17). [네이버 지식백과] 일점 일획 [一點一劃, the smalllest letter, the least stroke of a pen] (라이프성경사전, 2006. 8. 15., 가스펠서브)참조.

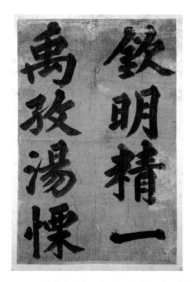

이황, 「제김사순병명題金士純屛銘」(左, 紙本, 帖大, 안동 의성김씨 운장각 소장) 및
「초서고시草書古詩」(右, 明紬墨書, 보물 제902호, 봉화 안동권씨 충재종택 소장)

「명도선생明道先生(程顥, 1032~1085)은 글씨를 쓸 적에 몹시 경敬하였으니, 진실로 글씨를 잘 쓰려고 해서도 안 되고 또 글씨를 못 쓰려고 해서도 안 되며 다만 글씨를 쓰는 데 경敬할 뿐이네. 글씨의 공졸工拙은 각자의 재분才分과 공력工力에 따라 스스로 이루는 바가 있을 뿐이네. 이것이 바로 "반드시 일삼는 바가 있으되 바르게 하지도 말고 마음으로 잊지도 말며 조장助長하지도 말라"는 것이 일에 나타난 것으로, 성현의 심법(心法)이 이와 같은 것이지 단지 글씨를 쓸 적에만 그러했던 것은 아니라네. 그 때문에 주자도 말하기를 "한 점 한 획에 순일함이 그 속에 있어야 한다. 마음을 풀어놓으면 거칠어지고, 예쁘게 쓰려고 하면 미혹된다"고 하였네. 이른바 '일一'이란 곧 경敬을 말하는 것이네. 보내온 편지에 "배우는 사람으로 하여금 서예에 뛰어나게 할 필요가 없다" 한 것은 정자程子의 뜻이 아니고, 또 "글씨를 못 쓰려고 한다"는 것은 정자의 뜻과는 더욱 거리가 머네.」[6]

요컨대 글씨의 잘잘못 이전에 쓰는 태도가 더 중요하다는 것이다. 여기서 '순일(純一)'이 곧 '경(敬)'으로 글씨와 도학을 하나로 보는 퇴계의 글씨관을 알 수 있다. 정유일에게 써준 '습서(習書)'시에서는 '자법(字法)이란 본래부터 심법(心法)의 표현'이기 때문에 '점·획을 모두 순일(純一)하게 하라'고 요청하고 있다. 이황은 도학이 우주만물의 이치理致와 인간 심성心性 사이의 관계를 궁리하고 그것을 현실 속에서 실천하는 것을 요체로 여기는 학문인만큼 글씨 또한 도학의 연장선상에 놓여 있다고 간주하였다. 말하자면 글씨도 인격의 현시이자 심성의 표현이기 때문에 부단히 연마하되 항상 마음을 오로지하는[存一] 경敬의 자세를 유지해야 한다는 것이다. 글씨에 대한 이러한 태도와 생각 실천 역시 외길의 사경공양과 다르지 않다.

일점일획(一點一劃)의 세계
– 구상 속의 추상, 추상 속의 구상

여기서 우리는 외길의 사경 필획을 점과 획이라는 관점에서 좀더 일반화 해서 볼 필요가 있다. 가늘고 굵기를 떠나 선(線)과 획(劃)은 엄연하게 성질이 다르기 때문이다. 아무리 외길의 붓끝이 초미세(超微細)의 가느다란 마이크로 세계를 노닌다고 해도 그냥 기계적인 무미건조한 선(線)이 아니라는 말이다. 생생활활(生生活活)하게 살아 숨 쉬는 획(劃)이고, 스트록stroke이다.

더구나 서예의 핵(核)인 필획(筆劃)자체가 선(線, line)을 넘어 스트록(stroke)으로서 추상 그 자체다. 동아시아 한자(漢字)문화권에서는 구상(具象)과 추상(抽象), 즉 외형(外形)과 내면세계(內面世界)가 본질적으로 둘이 아니다. 인간의

6) 『退溪先生文集』 內集, 권28, 20a~b(韓國文集叢刊 30 『退溪集』 II, 155下), 「答金惇敍(丁巳)」,(丁巳年[1557] 7月), "明道寫字時甚敬, 固非要字好, 亦非要字不好, 但敬於寫字而已. 字之工拙, 隨其才分工力, 而自有所就耳. 此卽'必有事焉, 而勿正, 心勿忘, 勿助長'之見於事者, 乃聖賢心法如此, 不獨寫字爲然也. 故朱子亦曰: '一在其中, 點點畫畫, 放意則荒, 取姸則惑.' 所謂一, 卽敬也. 來喩謂: '欲使學者, 不必工於書藝', 此非程子之意, 而又云: '故爲不好', 其去程子之意益遠矣."

여기서 우리는 종교예술로서 사경(寫經)이 엄격한 해서(楷書) 중심의 의궤성을 견지하면서 삼청(三淸)의 삼매(三昧) 경지와 서(書)의 법(法) 도(道) 예(藝)까지도 관통하고 있음을 알 수 있다.

미시(微視) 속의 거시(巨視) 내지는
순일(純一)과 경(敬)의 자세

그렇다면 지금부터는 외길의 작품을 통해 그 경지가 어디까지인지를 보자. 외길의 사경 일생에서 많은 걸작들이 있지만 본고에서는 2012년도 제작한 〈감지금니 묘법연화경(妙法蓮華經) 견보탑품〉을 제시한다. 우선 작품의 크기가 폭 7.5cm 길이663cm의 거대한 길이의 두루마리 사경이다. 신장도(神將圖)와 변상도(變相圖), 그 다음에 5,7층탑 463기를 그리고, 7층 탑신마다 한 글자씩 3000자의 견보탑품 원문을 필획(筆劃)했다. 자그마치 하루 10여 시간씩 8개월을 하루같이 작업을 한 결과물이다. 중요한 것은 외길이 이 작업을 시간을 정지시킨 것이 아니라 아예 접어버리고 완성하였다는 점이다. 분초(分秒)를 다투는 기계시대 오늘 우리와 비교하면 몇 광년(光年)에 걸친 느리기 그지없는 작업이다.

글자와 그림의 공간(空間) 경영은 또 어떤가. 필획(筆劃)으로 치면 그야말로 티끌 하나에 온 우주를 담아 가지고 노는 '일미진중함시방(一微塵中含十方)'의 세계가 펼쳐져 있다. 미시적으로 보면 붓끝의 한 두 개의 털로 0.1mm의 획(劃)을 1mm공간에 5~10개를 긋는다. 글자 한 자의 크기는 2~3mm이다. 쓰기 넘어 쓰기, 쓰기 이전의 쓰기다. 여기서는 쓰기와 그리기의 경계 자체가 없다. 변상도(變相圖)도 마찬가지다. 1mm크기의 부처 얼굴에는 두 눈과 코 입이 적확하게 필획 된다. 필단(筆端)의 금니 아교(阿膠)는 2~3초 안에 굳어버리기 때문에 주저할 겨를도 없다.

고도의 정신집중이라는 말이 무색한 그야말로 삼매(三昧)의 경지에 다다르지 않으면 나올 수가 없다. 고행(苦行)의 연속이자 극공(極工) 이후에 비로소 열리는 통령(通靈)의 세계이다. 요컨대 절대 극한의 인력으로 가능하지도 불가능하지도 아니한 미시(微示)세계를 극공으로 걷고 있는 사람이 외길이다. 추사가 〈석파난권에 쓰다 題石坡蘭卷〉[4]에서 설파한 그대로다.

"(난(蘭)을 치기가 가장 어렵다)… 우선 화품으로부터 말한다면 형사(形似)에도 달려 있지 않고 계경(蹊逕)에도 달려 있지 않으며 또 화법만 가지고서 들어가는 것을 절대 꺼리며 또 많이 그린 후라야 가능하고 당장에 부처를 이룰 수는 없는 것이며 또 맨손으로 용을 잡으려 해서는 안 되는 것이다. 아무리 구천 구백 구십 구분까지 이르러 갔다 해도 그 나머지 일분이 가장 원만하게 성취하기 어려우며 구천 구백 구십 구분은 거의 다 가능하겠지만 이 일분은 인력으로는 가능한 것이 아니며 역시 인력 밖에서 나오는 것도 아니다. 지금 우리나라 사람들이 그리는 것은 이 의를 알지 못하니 모두 망작(妄作)인 것이다. 석파는 난에 깊으니 대개 그 천기(天機)가 청묘(淸妙)하여 서로 근사한 점이 있기 때문이며, 더 나아갈 것은 다만 이 일분의 공(工)이다."[5]

여기서 보듯 추사가 석파난권에서 "9999분 중 1분은 인력(人力)으로 불가능하지만 인력 밖에 있는 것도 아니다"고 한 그대로의 경지가 외길의 사경수행 성취라고 할 수 있다. 이러한 외길의 사경공양은 퇴계 이황이 말한 주희朱熹의 〈서자명書字銘〉 언설을 빌리자면 '한 점 한 획에 순일(純一)함이 그 속에 있어야 한다(一在其中, 點點畫畫)'라고 한 바와 일맥상통한다. 다음은 글씨의 길을 묻는 제자 설월당雪月堂 김부륜金富倫(1531~1598)에게 퇴계가 〈김돈서에게 답하다 答金惇敍〉로 쓴 편지의 일부이다.

3) 2021.4.12. 〈이동국 – 김경호 서면 인터뷰〉 자료 중에서

4) 《〈완당전집(阮堂全集)〉》 阮堂先生全集卷六 月城金正喜元春著　題跋 〈題石坡蘭卷〉 김정희(金正喜), 1934.

5) 畵品亦隨以上下。不可但以畵品論定也。且從畵品言之。不在形似。不在蹊逕。又切忌以畵法入之。又多作然後可能。不可以立地成佛。又不可以赤手捕龍。雖到得九千九百九十九分。其餘一分最難圓。就九千九百九十九分。庶皆可能。此一分非人力可能。亦不出於人力之外。今東人所作。不知此義。皆妄作耳。石坡深於蘭。盖其天機淸妙。有所近在耳。所可進者。惟此一分之工也。

중성(中聲) 종성(終聲)이라는 음소(音素)단위로 분해하고, 자음과 모음을 1:1로 대입하여 '초성[자음] + 중성[모음] + 종성[자음]'으로 음절화(音節化)시켜 내지 못하였다면 오늘날 한글도 없었다.[2]

여기에 사경(寫經)까지 감안하면 종교와 예술까지 함유하는 서(書)야말로 여러 예술 중의 하나가 아니라 그림은 물론 가(歌) 무(舞) 악(樂)까지 아우르는 모든 예술의 토대이자 궁극이 된다. 이때 문자는 유희(遊戱)와 열락(悅樂), 대자유의 해방구 그 자체가 된다.

수행(修行)이자 예술

사경寫經은 부처님의 말씀을 문자(文字)로 써냄으로서 궁극적으로 내가 부처가 되는 종교행위이자 예술행위다. 성인의 말씀/경전(經典)을 쓰면서/서사(書寫)하면서 마음에 새기고/각인(刻印)시키고, 실천(實踐)하는 수행(修行)인 동시에 그 결과물이 서예(書藝)가 되는 것이다. 그래서 부처님 말씀을 기록한 문자(文字)는 법신사리(法身舍利)이고, 이 문자를 사경(寫經)공양하는 그 자체가 문자반야(文字般若)에 도달하는 것이다. 문자 이전의 본질 그 자체인 실상반야(實相般若)의 세계는 이와 같이 문자(文字)라는 방편을 쓰는 사경을 통해서 중생들에게 육화(肉化) 덕화(德化)되면서 그 실체를 드러낸다. 〈금강경(金剛經)〉에서는 이런 문자반야(文字般若)의 세계를 사경(寫經)이라는 이름으로 다음과 같이 설하고 있다.

"수보리여, 어떤 선남자·선녀인이 아침에 항하수의 모래알처럼 많은 몸으로 보시하고, 낮에도 역시 항하수의 모래알처럼 많은 몸으로 보시하고, 저녁에도 역시 항하수의 모래알처럼 많은 몸을 보시한다고 하자. 이같이 한량없는 백천만억 겁 동안 보시할지라도, 어떤 사람 하나가 이 경전(經典)을 보고 믿는 마음으로 거스르지 않으면, 이 복덕(福德)이 앞서 말한 사람의 복덕보다 나을 것이니라. 하물며 이 경을 사경(寫經)하고, 수지 독송하고, 다른 사람을 위해 일러주는 사람에게 있어서랴."

요컨대 공양(供養) 중의 공양인 사경(寫經)으로서 서(書)는 우주(宇宙)라는 문자의 집안에서 오히려 해탈(解脫)과 반야(般若)의 선열법희(禪悅法喜)를 만끽한다. 특히 경전의 서사(書寫)과정에서 성인의 덕화(德化)와 말씀을 통해 일점(一點) 일획(一劃)마다 나 자신을 반조(返照)한다는 점에서 서여기인(書如其人)의 결정(結晶)이 사경이다. 그래서 실상(實相)을 전하는 방편(方便)으로서 문자반야는 불이(不二)의 문(門)에 들어가는 이심전심(以心傳心)의 불립문자(不立文字)와 다르지 않다. '수행'과 '예술'이라는 사경의 중첩적인 성격에 대해 외길은 다음과 같이 말한다.

"사경은 기본적으로 해서체로 서사하는 전통을 지니고 있고 전통예술, 특히 종교예술은 의궤성을 중시하므로 큰 변화가 쉽지는 않습니다. 그럼에도 불구하고 경전, 즉 성인의 진리의 말씀을 서사하면서 내면에 새기는 일이기 때문에 三淸(몸의 청정, 마음의 청정, 재료와 도구의 청정)을 추구하며 三毒心(貪心, 瞋心, 癡心)이 없는 상태에서 삼매를 추구합니다. 그러한 까닭에 書道라 할 수 있고, 역대 명필들의 전통 서법에 두고 한 점 한 획에 최선을 다하기 때문에 書法이라 할 수 있으며, 그러한 와중에서도 무한 변화를 추구하며 각각의 점획과 결구, 장법에서 개성을 드러내기 때문에 書藝라 할 수 있습니다. 즉 서도와 서법, 서예 모두를 포함하는 개념이라 할 수 있습니다. 저는 5체를 비롯한 모든 서체에 능통하기보다는 5체를 최소한이나마 연마하되(초서와 전서는 거의 안 씁니다.), 사경의 기본 서체인 해서를 전문으로 하고, 한글에서는 궁체를 전문으로 하고 있습니다."[3]

又爲三字之冠也)

2) 다시 《《정음(正音)》》에서 "그러므로 사람의 소리에도 음양의 이치가 있는데 사람이 깨닫지 못할 뿐이다. 지금 정음(正音)을 만든 것은 애초에 지혜를 짜내어 억지로 구한 것이 아니다. 다만 그 소리의 원리에 따라 이치를 다했을 뿐이다. (故人之聲音 皆有陰陽之理 顧人不察耳. 今正音之作 初非智營而力索 但因其聲音而極其理而已)"라고 통찰한 그대로 이다. 요컨대 정음/한글은 애초부터 청각언어와 시각언어가 공존하는, 상형을 토대로 한 표의문자이자 표음문자 성격을 기반으로 탄생하였던 것이다. 표의와 표음을 넘어선 제3의 문자가 한글인 셈이다. 1443년 정음(正音)의 탄생지점부터 한글은 천지인(天地人) 삼재(三才)와 인간의 몸이 음양(陰陽)으로 혼연일체(渾然一體)가 된 그림이자 글자이고, 소리이자 말이었다. 문자영상시대(文字映像時代) 예술의 화두인 언어와 예술의 일체가 이미 577년 전에 실현된 것이 한글이다.

황혜恍兮 홀혜惚兮
외길 김경호의 서(書)

이동국 / 예술의전당 수석큐레이터

문자 - 감옥인가 해방구인가

문자는 어떤 사람에게는 감옥(監獄)이고 또 어떤 사람에게는 해방구(解放口)이다. 일제 강점기 문명개화(文明開化)에 경도된 서양화가들에게 서(書)는 진정한 예술의 자유(自由)를 모르는 존재로 인식되었다. 문자감옥에 갇혀 모방(模倣)만 일삼는 것을 서(書)로 간주한 결과다. 그래서 서(書)는 제도권에서 미술도 아님은 물론 예술장르에서 제외되었다. 1922년 시작된 조선미술전람회에서 서(書)가 1,2부 서양화, 동양화와 함께 3부에 배치되었다. 하지만 10회를 끝으로 폐지되었다. 100여 년 전 사람들은 문명개화를 빌미로 역사전통을 버린 것이다. 전적으로 서구와 일본제국주의 관점/척도 그대로다. 말을 전달하고 기록하는 수단에 불과한 것이 문자(文字)이고, 이것을 시종일관 모방하는 행위에 불과한 것을 서(書)로 간주하였던 것이다. 2021년도 우리시대 서(書) 또한 이런 연장선상에 있다. 정규 학교교육에서 100년 동안 미술은 있어도 서예는 사라진 것이 그 예다. 그래서 서(書)는 예술이라는 자유를 찾아 미술의 담을 넘어 실험(實驗) 전위(前衛) 현대(現代)라는 이름으로 문자(文字)라는 집/감옥을 여지없이 해체한다. 그렇지 않으면 문자옥(文字獄)에서 글자를 '그리며' 체념하고 살아간다. 하지만 전자나 후자나 문자의 조형성 확장을 화두로 횡적(橫的)인 붓질에 그치고 만다는 문제점을 가지고 있기는 마찬가지다.

요컨대 여기서 종적(縱的)인 붓질이라 할 문자의 내용(內容), 즉 문심(文心) 시심(詩心)이라는 측면이 간과되고 있는 것이다. 문자는 내용과 조형이 한 몸이다. 그래서 시서화(詩書畫)와 미술(美術), 가무악(歌舞樂) 등 일상과 예술에 이르기까지 사통팔달(四通八達)이 서(書)가 된다. 지금에 와서 보면 당시 우리가 식민지에다 서구화에 경도되어 하나만 알고 둘은 몰랐던 것이다. '배를 주고 배속을 빌어먹는' 생각에 사로잡혀 미술 따라 하기로 서(書)를 몰고 갔던 것이다. 여기서 서(書)와 문자(文字)는 그 자체가 문학성을 토대로 시각예술은 물론 공연까지 하나 되면서 유희삼매와 대자유의 해방구로 다시 자리매김 된다.

내용과 조형, 즉 텍스트와 이미지가 둘이 아닌 한 몸인 문자(文字)는 수단 도구이자 그 자체가 목적인 존재다. 대상을 재현하는 구상(具象)이나 내면을 표출하는 추상(抽象)이 혼연일체가 되어 애초부터 한 몸으로 서(書) 안에서 작동하고 있었다. 서화동원, 시서화 일체가 말해주듯 언어와 예술마저 하나가 되는 언예일치(言藝一致)의 경지가 서(書)이다.

예컨대 한글의 자음 'ㄱ'이야말로 문자 이전에 완전한 그림이다. 이미 578년 전에 이 땅에서 전개된 현대미술이고 개념미술이다. 주지하는 바와 같이 한글은 상형(象形)은 물론 표의(表意)와 표음문자(表音文字)를 베이스로 1443년에 '정음(正音)'의 이름으로 만들어졌다. 먼저 인간의 몸[소리틀]과 하늘 땅 사람을 추상화하여 자음(子音)과 모음(母音)을 만들었다는 점에서 전적으로 상형문자(象形文字)다.[1]

한글은 한국말은 물론 천지자연의 소리까지 눈에 보이게/해독이 가능하도록 정사각형 'ㅁ' 안에 용음합자(用音合字) 원리에 따라 구조화/건축화/구축화 시켜냈다는 점에서는 표음문자다. 당연히 문자 이전에 우리말을 세종이 초성(初聲)

1) 자음은 소리틀, 즉 아(牙,어금니) 설(舌,혀) 순(脣,입술) 치(齒,이빨) 후(喉,목구멍)의 형태를 극도로 추상화(抽象化)하여 자음(子音)을 만들고, 천지인(天地人), 즉 하늘이 둥글고, 땅이 평평하고, 사람이 서 있는 모양을 극도의 추상으로 모음을 만들었다. 《정음(正音)》에는 모음의 첫소리인 'ㆍ'에 대해 '혀를 오므려서 소리가 깊으니 하늘이 자시(子時)에 열리는 것과 같다. 둥근 모양은 하늘을 본뜬 것이다. (舌縮而聲深 天開於子也 形之圓 象乎天也)'고 통찰하고 있다.

ㅡ는 혀를 조금 오므려서 소리가 깊지도 얕지도 않으니 땅이 축시(丑時)에 열리는 것과 같다. 평평한 모양은 땅을 본떴다. ㅣ는 혀를 오므리지 않아 소리가 얕으니, 사람이 인시(寅時)에 생긴 것과 같다. 일어선 모양은(ㅣ)은 사람을 본뜬 것이다. 하늘과 땅과 사람(天地人)에서 모양을 취했으니, 삼재(三才)의 이치를 갖춘 것이다. 그러므로 삼재가 만물의 우선이며 하늘이 삼재의 시작이니, ㆍ ㅡ ㅣ 세 글자가 여덟 소리의 머리이고 또한 ㆍ가 세 글자(ㆍ ㅡ ㅣ) 중 으뜸이다. (ㅡ 舌小縮而聲不深不淺 地闢於丑也 形之平 象乎地也, ㅣ舌不縮而聲淺 人生於寅也 形之立 象乎人也), 取象於天地人 而三才之道備矣 然三才為萬物之先 而天又為三才之始 猶 ㆍ ㅡ ㅣ三字為八聲之首 而 ㆍ

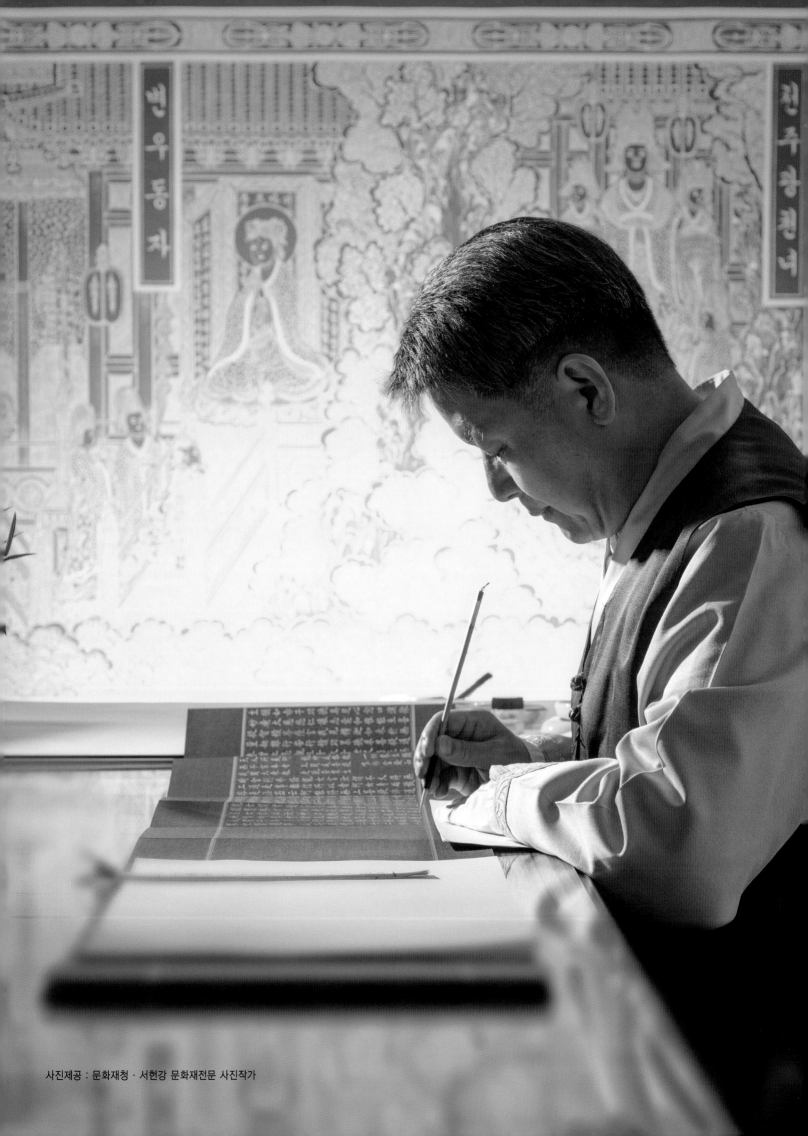

〈金剛般若波羅蜜經〉展을 열며

대저 사경수행이라 함은 불지(佛智)의 바다에 들어감이요,
삼세제불보살님의 무량한 은혜에 보답하는 선근 인연이며
삼매의 용선(龍船) 띄워 반야바라밀을 향하는 투명한 항해요,
비로자나불의 광명 세계로 직입(直入)하는 보배로운 첩경이다.

해동국에 불세존의 법사리가 전해진 지 어언 1,700년,
보배 나무에 꽃 피어 향기 놓고 열매 맺어 중생을 제도함에
대지는 말씀이요, 허공은 문자이며 하늘은 청정과 정성이라.
금강경 사경 공덕의 무한함이여! 가피의 영원함이여!

무릇 금강경은 반야부의 핵심이요, 경절문(徑截門)의 뿌리여라.
공(空)에서 나와 공에 머물다 공으로 돌아감을 증득하면
가히 시방제불보살님과 호법신중님의 호념하시는 바 되리라.
공(空)에서 만물이 나오고 만물이 공으로 돌아감에 여여하도다.

오직 아뇩다라삼먁삼보리만 허허로이 법계(法界)를 채움이여!
순간 속에 영원을 갈무리며 한 글자 한 글자 금언(金言)마다
삼세(三世)를 뛰어넘는 진여(眞如)의 생명 불어넣으니
반야는 살이 되고 행원은 피가 되며 열반은 뼈를 이루도다.

바야흐로 금판 〈금강경〉이 모셔진 지 1,400년을 즈음하여
금강의 지혜로써 사상(四相)을 깨부수는 여법함으로
5,146개 여의주와 35개 마니주를 무념무상으로 꿰어 나감에
법(法)의 그물에도 걸림 없는 바람 같은 무위법을 증득함이여!

신광에서 향기 나오고 두광에서 광명 나와 허공 가득 메우도다.
아! 금강반야바라밀 법사리의 장엄함이여! 찬란함이여!
사경행자의 원림(園林)까지 섭수하사 감로법을 내리소서.
삼천대천세계 명경(明鏡)처럼 맑히시고 감로수로 적시소서.

2021. 10. 10

한국전통사경연구원 수미산방에서 외길 김경호 謹扣

이 글은 【高麗建國 1,100週年記念 〈金剛經〉 寫經結社 廻向展】讚을 고쳐 쓴 글입니다.

다길 김경호

金剛般若波羅蜜經展

기 간 : **2021. 10. 13**(수) ～ **10. 18**(월)

장 소 : **아리수 갤러리** (02-723-1661)

오픈식 : **2021. 10. 13**(수) 오후 3시 ～ 6시

※ 이 책은「2021년도 국가무형문화재 기획행사 지원사업」지원비로 제작되었습니다.

주최·주관 : 한국전통사경연구원 Korea Institute of Traditional Illuminated Sutra Copy

협찬 : HS 한성이엔지

후 원 : 문화재청 국립무형유산원

한국문화재재단 Korea Cultural Heritage Foundation

대한불교조계종 제19교구본사 智異山大華嚴寺

한국사경연구회 Korean Transcribed Sutra Research Association

발 행 일 2021년 10월 10일

저 자 다길 김경호

펴 낸 곳 한국전통사경연구원
 Korea Institute of Traditional Illuminated Sutra Copy
 본원 : 54906 전북 전주시 덕진구 백동 6길 26 (인후동 2가 1569-5)
 분원 : 03695 서울 서대문구 홍연 2길 21, 201호 (연희동, 연희에스엠)

구 입 처 한국전통사경연구원 C.P 010-8529-2186
 ⓒ Kim Kyeong Ho, 2021

 ISBN 979-11-87931-10-2

가 격 50,000원

국가무형문화재 제141호 사경장

다길 김경호

金剛般若波羅蜜經展